翁志飞实临解析智永真草千字文

翁志飞　编著

浙江人民美术出版社

图书在版编目（CIP）数据

翁志飞实临解析智永真草千字文 / 翁志飞编著. --
杭州：浙江人民美术出版社，2020.10
ISBN 978-7-5340-8325-9

Ⅰ.①翁… Ⅱ.①翁… Ⅲ.①草书—书法 Ⅳ.
①J292.113.4

中国版本图书馆CIP数据核字（2020）第163411号

责任编辑：杨　晶
文字编辑：洛雅潇
责任校对：毛依依
责任印制：陈柏荣

翁志飞实临解析智永真草千字文

翁志飞　编著

出版发行：浙江人民美术出版社
地　　址：杭州市体育场路347号（邮编：310006）
网　　址：http://mss.zjcb.com
经　　销：全国各地新华书店
制　　版：浙江新华图文制作有限公司
印　　刷：浙江海虹彩色印务有限公司
版　　次：2020年10月第1版
印　　次：2020年10月第1次印刷
开　　本：787mm×1092mm　1/8
印　　张：13
书　　号：ISBN 978-7-5340-8325-9
定　　价：94.00元

智永《真草千字文》实临解析　翁志飞

智永，俗姓王，名法极，会稽山阴（浙江绍兴）人。王羲之第七代孙。《法书要录》载何延之《兰亭记》云：「永即右军第五子徽之之后，安西成王咨议彦祖之孙，庐陵王胄昱之子，陈郡谢少卿之外孙也。与兄孝宾俱舍家入道，俗号永禅师。禅师克嗣良裘，精勤此艺。常居永欣寺阁上临书，所退笔头，置之于大竹簏，簏受一石余，而五簏皆满。凡三十年，于阁上临得《真草千文》，好者八百余本，浙东诸寺各施一本。今有存者，犹直钱数万。孝宾改名惠欣。兄弟初落发时，住会稽嘉祥寺，寺即右军之旧宅也。后以每年拜墓便近，因移此寺。自右军之坟，及右军叔荟以下茔域，并置山阴县西南三十一里、兰渚山下。梁武帝以欣、永二人，皆能崇于释教，故号所住之寺为「永欣」焉。事见《会稽志》。其临书之阁，至今尚在。禅师年近百岁乃终，其遗书并付与弟子辩才。」（图一）

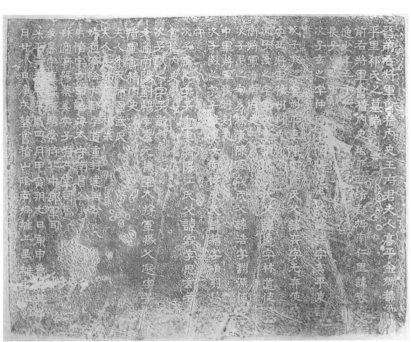

图一

以此，李长路考订智永的世系为：王羲之—王徽之—王桢之—王翼之—王法朗（又作「法明」）—王彦祖—王昱—智永，会稽人。」

智永的生卒年不是很清楚，张怀瓘《书断》云：「陈永兴寺僧智永，会稽人。」若按陈最后一年向前推一百年，则智永约生活于齐武帝永明八年至陈后主祯明三年（490—589）间，其先祖王徽之，字子猷，凝之之弟，官至黄门侍郎。《书小史》称其工草、隶，这里的隶指的是楷书。智永流传至今的唯一真迹就是《真草千字文》，米芾《书史》有云：

「陈僧智永真草书《归田赋》，在襄阳魏泰处，后有一跋题云：『开成某年，白马寺临一过，潭记。』白麻纸书。世人收智永书，未有若此真也。虞世南出于此书，魏误题曰「虞世南书」耳。」可惜此作没有流传下来。

从《真草千文》来看，说他谨守家法应该没有问题，李嗣真《书后品》云：「智永精熟过人，惜无奇态矣。」正是指此。只有苏轼读出了不一样的意味，其《书唐氏六家书后》云：「永禅师书，骨气深稳，体兼众妙，精能之至，反造疏淡。如观陶彭泽诗，初若散缓不收，反覆不已，乃识其奇趣。」一般认为，《淳化阁帖》中所收草书《从洛帖》（图二）和《还来帖》（图三），并非王羲之之作品，而是后人临仿智永之作。如苏轼所云：「今法帖中有云『不具，释智永白』者，误收在逸少部中，然亦非禅师书也。云『谨此代申』，此乃唐末五代流俗之语耳，而书亦不工。」（《书唐氏六家书后》）王氏家族世奉五斗米道，王徽之又是王氏子弟中最具名士派头的人物，《世说新语·任诞》云：「王子猷居山阴，夜大雪，眠觉，开室，命酌酒。四望皎然，因起彷徨，咏左思《招隐诗》，忽忆戴安道。时戴在剡，即便夜乘小船就之。经宿方至，造门不前而返。人问其故，王曰：『吾本乘兴而行，兴尽而返，何必见戴？』」而智永遁入空门，却谨守家法。不同宗教对艺术的影响必定是一个有意义的课题，这还有待于今后的相关研究。

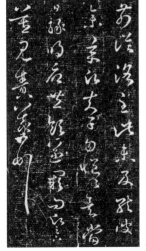

图二

图三

关于智永的书法

张怀瓘《书断》云：「师远祖逸少，历记专精，摄齐升堂，真、草唯命，夷途良辔，大海安波。微尚有道之风，半得右军之肉。兼能诸体，于草最优。气调下于欧、虞，精熟过于羊、薄。智永章草、草书入妙，隶入能。」可见，唐人认为他写得最好的是草书，其次是楷书，主要师法王羲之。智永的佛门得意弟子为辩才，其辩才无书法作品传世，可以不论。虞世南（558—638），字伯施，越州余姚（今属浙江）人，官至秘书监，封永兴县子。书法与欧阳询齐名，并称「欧虞」。《新唐书·列传二十七》云：「帝（太宗）每称其五绝：一曰德行，二曰忠直，三曰博学，四曰文词，五曰书翰。世南始学书于浮屠智永，究其法，为世秘爱。」虞世南于公元564到575年的十年间，在会稽受学于吴郡顾野王，学书于智永也应在此时，智永此时大约在七十四至八十五岁之间，虞世南是六至十七岁，正是学书的关键时期。所以，他是唐代书家中得二王笔法最直接、最纯正的代表。由于智永没有相关的理论著作流传，虞世南的《笔髓论》就显得尤为重要，从某种意义上来说它是对智永笔法的直接阐释。

我们可以从中看出虞世南的观点与王羲之书论一脉相承，并且有自己的发挥。如王羲之《书论》云：「夫书字贵平正安稳。先须用笔，有偃有仰，有敧有侧，或小或大，或长或短。……欲书先构筋力，然后装束，必注意详雅起发，绵密疏阔相间。每作一点，必须悬手作之，或作一波，抑而后曳。每作一字，须用数种意，或横画似八分，而发如篆籀；或竖牵如深林之乔木，而屈折如钢钩；或上尖如枯秆，或下细若针芒；或转侧之势似飞鸟空坠，或棱侧之形如流水激来。……第一须存筋藏锋，灭迹隐端。用尖笔须落锋混成，无使毫露浮怯，举新笔爽爽若神。」虞世南《笔髓论·释真》云：「拂掠轻重，若浮云蔽于晴天，波撇勾截，若微风摇于碧海。气如奔马，亦如朵钩，轻重出于心，而妙用应乎手。然则体约八分，势同章草，而各有趣，无间巨细，皆有虚散，其锋圆毫绝，按转易也。岂真书一体，篆、草、章、行、八分等，当覆腕上抢，掠毫下开，牵撇拔趯，锋转，行草稍助指端钩距转腕之状矣。」二者都讲到用笔使转要有棱侧起伏，棱侧亦可理解为用笔的阴阳转化，以求笔势。所谓发挥之处在于虞世南已明确指出运腕的同时要运指，即所谓「指端钩距」，可使用笔变化更为丰富细腻，这在晋人书论中是没有的。

王羲之《题卫夫人〈笔阵图〉后》云：「若欲学草书，又有别法。须缓前急后，字体形状如龙蛇，相钩连不断，仍须棱侧起伏，用笔亦不得使齐平大小一等。每作一字须有点处，且作余字总竟，然后复须篆势、八分、古隶相杂，亦不得急，令墨不入纸。」《笔髓论·释草》云：「草即纵心奔放，覆腕转蹙，悬管聚锋，柔毫外拓，左为外，右为内，起伏连卷，收揽吐纳，内转藏锋也。」又释行书云：「行书之体，略同于真。至于顿挫盘礴，若猛兽之搏噬；进退钩距，若秋鹰之迅击。故覆腕抢毫，乃按锋而直引，其腕则内旋外拓，而环转纾结也。」前后共同之处就在于运腕使转，所谓「内旋外拓」。同时打通各种书体之间的用笔界限，使笔势在深度和广度上同时得到拓展，又相互弥补。所以，智永用真、草两体书写《千文字》就不难理解了，这也是对书法用笔技法的基本要求。王羲之在基本技法上更注重心与手的关系。心是将军，手是军队，将军通过意旨指挥军队形成战斗力，即笔势。可见虞世南从根本上继承了王羲之的书法理论并有所发扬，这与智永的教导是紧密相关的。所以，从某种意义上来说，虞世南对王羲之笔法的理解也代表了智永对王羲之笔法的理解。具体的例子就是「永字八法」，韩方明《授笔要说》云：「方明传之于清河公，问八法起于隶字之始，后汉崔子玉历钟、王以下，传授至于永禅师，而至张旭始弘八法，次演五势，更备九用，则万字无不该于此，墨道之妙，无不由之以成也。」可见智永是继王羲之后，楷书技法的重要总结者，其要点就是要识势。张怀瓘《玉堂禁经》云：「夫人工书，须从师授。必先识势，乃可加功；功势既明，则务迟涩；迟涩分矣，求诸变态；变态之旨，在于奋斫；奋斫之理，资于异状；异状之变，无溺荒僻，荒僻去矣，务于神采；神采之至，几于玄微，则宕逸无方矣。」所以，永字八法的目的就是，在用笔正确的前提下体现笔势，这也是晋人笔法之精髓，并传之于虞世南。

关于智永的《真草千字文》

关于《千字文》的来例，《太平御览》卷六〇一引《梁书》云：「武帝取钟、王真迹，令选不重复者千字，韵而文之。兴嗣一宿即上，鬓发皆白，大被赏遇。」可见它是集王字之作。薛嗣昌跋关中本《真草千字文》云：「（智永）妙传家法，为隋唐间学书者授周兴嗣，令选不重复者千字，韵而文之。

宗匠，写《真草千文》八百本散于世，江东诸寺各施一本。住吴兴永欣寺，积年临书，所退笔头置之大竹簏，受一石余，而五簏皆满。求书者如市，所居户限为之穿穴，乃用铁叶裹之，人谓之铁门限。后取笔头瘗之，号退笔冢。

可知智永应该是临写，临多了也就自然了。

现存智永《真草千字文》共有四个版本。一为小川本，原为卷轴装。此卷是墨迹而非勾摹本，被认为即是天平胜宝八年（756）正仓院宝物《国家珍宝帐》里《法书廿卷》中所记载的《真草千字文》（图四），说明此卷在唐中期时被遣唐使带到了日本，后被裱成册页，每开八行。在日本的流传情况是，从幕末到明治时期的江马天江（1825—1901）开始，经明治维新时期的彦根藩士、谷铁臣（号如意山人，1822—1905）之手，后归小川为次郎（号简斋，1852—1926）收藏，后来一直保存在小川家至今。

二为初唐蒋善进临本，出自敦煌藏经洞，为伯希和携走，现藏于法国国家图书馆，编号P.3561。残存三纸，高24.9厘米，纵100.7厘米。卷末题记云：『贞观十五年（641）七月临出此本蒋善进记』。从第831字的『帷』到结尾共170字。（图五、图六）

三为关中者，即宋大观三年（1109）薛嗣昌刻于关中者，其跋云：『长安崔氏所藏真迹

图四

图五

悦豫且康 嫡后嗣续 祭祀烝尝 稽颡再拜 悚惧恐惶 笺牒简要 顾答审详 骸垢想浴 执热愿凉 驴骡犊特 骇跃超骧 诛斩贼盗 捕获叛亡

图六

俳佪瞻眺 孤陋寡闻 愚蒙等诮 谓语助者 焉哉乎也
贞观十五年七月临出此本蒋善进记

最为殊绝，命工刊石，置之漕司南厅，庶传永久。』（图七至九）

四为群玉堂本，刻本42行，起自『囊』字至结尾『焉哉乎也』，标题『隋僧智永』，帖末署款云：『陈至德二年（584）四月六日于永欣寺留意书之，时年七十。』草书三短行，宋拓宋装孤本，三开半，现藏首都博物馆。翁方纲跋云：『智永《千文》与陕石薛刻行次，字势悉同，而此腴润，胜之远矣。陕石宋拓，世已稀有，安得若此腴润。即此廿一行，得不什袭珍之乎。』

本书所选用之小川本，一般都认为是智永真迹，即八百本之一。理由之一，王家葵《智永真草千字文考略》云：『今小川本《真草千字文》作于唐前，关中本中唐代讳字如丙、渊、世、民、治等，既不改字也不缺笔，因《真草千字文》作于唐前，这些字不守唐讳自无足奇。而作品中隋代的讳字「坚持雅操」「右通广内」没有按当时的避讳习惯改写

关中宋刻《千字文》残石　图七

关中本《千字文》拓廿　图八

原石　拓本　赵孟頫临本

凌摩绛霄 解组谁逼 庶几中庸 荷的历园

图九

三

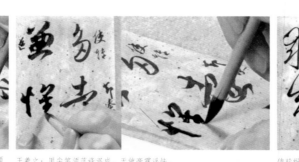
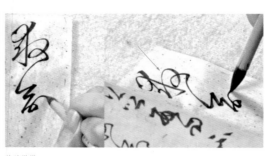

王羲之：萧缤前意后，字体形势，状如龙蛇，相钩连不断，仍须棱侧起伏，用笔亦不得使齐平大小一等。　　王羲之：用尖笔蘸墨珠珠写成，无使豪露浮怯法。　　使转纵横

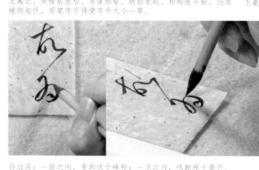
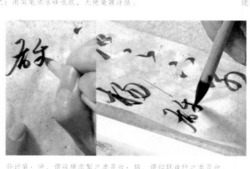
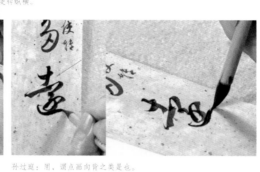

孙过庭：一画之间，变起伏于锋杪；一点之内，殊衄挫于豪芒。　　孙过庭：也，谓纵横牵掣之类是也；转，谓钩环盘纡之类是也。　　孙过庭：用，谓点画向背之类是也。

图十

为「固持雅操」「右通大内」，则不仅可视为《真草千字文》临写于隋代以前的绝对证明，而更重要者，则是智永临写《千字文》八百本的绝对证明。」小川本唐之前已流传至日本，而且是作为王羲之作品被收藏于正仓院，说明唐人已认定其与王羲之用笔的渊源关系。

（图十）其二，晚清学者认定其为智永真迹，如小川本后罗振玉跋云：『《真草千文》一卷，为智永禅师真迹，学者于此可上窥山阴堂奥，为人间剧迹，顾或以为与关中石本肥瘦迥殊而疑之，是犹执人之写照而疑及真面也。』王国维《东山杂记》云：『日本小川简斋藏智永书《真草千字文》墨迹，盖当时所书八百本之一，行款与关中石本相同，其行笔全用右军家法，而往往有北朝写经遗意。盖南朝楷书真迹，今无一存，存者惟北朝写经本耳。一时风气如此，不分南北，若以稍带北派疑之，犹皮相之论也。』其三，就是根据此帖用笔特点来推断。」首先，我们要分析一下笔制对书风的影响，由于智永去义

之不远，这里就以晋人笔制为例。苏易简《文房四谱》卷一《笔谱》载王羲之《笔经》云：『采毫竟……先用人发杪数十茎，杂青羊毛并兔毳，裁令齐平，以麻纸裹柱根令治。次取上毫薄薄布柱上，令柱不见，然后安之。』之前秦将蒙恬制笔『以枯木为管，鹿毛为柱，羊毛为被（披）』。（崔豹《古今注》卷下《问答释义第八》）汉末韦诞制笔则以兔毫为柱，羊毛为被，由于纸张的普遍使用，字体增大，笔制亦随之改变，即有了缠纸法的运用。之前这些都没有提到缠纸，缠之纸为麻纸，缠纸的目的是充实笔腔，增加蓄墨量，以达到连续书写的要求。所缠之纸为麻纸，遇水而涨，可使笔根紧密，便于侧锋使转，使笔毫的弹性得到充分的发挥，这是晋人用笔的精髓。相关的出土实物如《考古》1998年第8期《江苏江宁县下坊村东晋墓的清理》云：『毛笔一件，仅见笔头。两端均见笔锋，中以宽2.5厘米的丝帛束紧，长10.2，中宽1.4厘米。』（图十一）由于是放置在棺椁头箱内，相伴出土的还有木柄刻刀、铁书刀、瓷砚和墨等一套完整用具，但好像没有发现笔管，所以笔头也可能是用于置换的笔头，也可能当时人是直接拿着笔头书写的。因为在密封良好的情况下，如果箱内有笔杆，肯定不会腐烂，而能保留下来。所以，以三指捏笔头书写也是可能的，而那必是单苞了。又甘肃

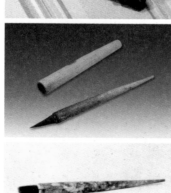

图十一
图十二
图十三

武威旱滩坡前凉墓出土毛笔及笔筒（图十二）。『笔杆用松木制成，长25、口径2厘米，中宽笔杆从笔端向笔尾逐渐收分，笔端中空，笔头长4.9厘米，用狼毫制成，先将狼毫理顺，用丝线扎紧并髹漆，剪理整齐，纳入笔杆前端中空处，用胶粘合，笔用后未经濯洗，留有墨迹。笔筒长25、口径3.4、底径2.4、筒壁厚0.4厘米。系用松木从中剖开后，分别掏空，然后用胶粘合。』（《文博》1990年第3期《甘肃武威旱滩坡出土前凉文物》）又1964年吐鲁番县阿斯塔那出土的晋画笔（图十三），长27.6厘米，也是笔杆头粗尾细，与武威前凉笔形制相近。因古人有簪笔的习惯，即使笔制改变，此习俗也未

变。由此也可以推测当时执笔必要采用单勾执笔法，因为双勾执这种一头粗一头细的笔杆不是很稳当。这种笔制还遗存在北朝石砚中，其中放置笔的位置也雕刻出了笔的形制。（图十四）又如朔州水泉梁北齐壁画墓北壁《夫妇宴饮图》中女侍者手执的毛笔。（图十五）张宗祥《临池一得》云："腕低于手，则力在指；腕手相平，则力在笔；腕高于手，则力在笔尖。运腕指既久，自能司此。唐以前无桌几，人席地而坐，仅一小几横其前，无所凭借，非悬腕不办，故其书力聚笔尖。盖悬腕，则腕高于手也。"腕手相平约为唐宋时期的书写姿势，腕低于手的书写姿势则对应于元明至今。关于晋人书写姿势，可参看西晋青釉对书瓷俑（图十六）。此俑乃1985年湖南长沙金盆岭九号墓出土，两人相对跪坐，中间是一个长方形尖脚案，案的一端置一长方形书箱，中间有笔架，可以平放三支笔，左边一人执笔为斜执法，似与唐摹顾恺之《女史箴图》中执笔法（图十七）相近。也可参看日本奈良法隆寺《圣德太子胜鬘经讲赞图》中圣德太子的坐姿（图十八），虽然这幅画作于13世纪，但是由于日本人一直保持跪坐的生活习惯，所以此图还是有一定的参考价值的。由此可知当时并无高案，执笔姿势必是腕高于手，或腕手相平。圣德太子（574—622），日

图十六

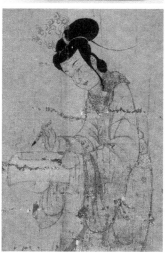

图十七

图十四

图十五

本飞鸟时期思想家、政治家，曾派遣隋使，引进中国先进的文化制度，603年定冠位十二阶之制。他笃信佛教，在其执政期间，佛教在日本得到了大力弘扬。

唐代，缠纸法（图十九）被发挥到极致，也达到了历史上制笔工艺的最高峰，种类繁多，不同

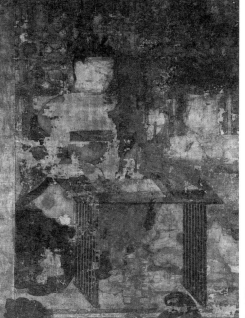

图十八

图十九

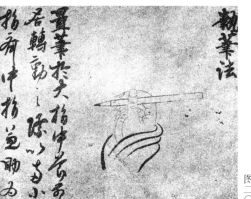

图二〇

的笔制用与不同的书体。这时期的笔选毫极精，束毫有力，弹性好，因有副毫相助，写出的点画饱满圆劲而不露圭角，适于斜执笔侧锋使转用笔。这种笔制到晚唐，由于执笔趋正，就显得过硬而渐为散卓笔所取代，书风也随之改变。如吴曾《能改斋漫录》卷十四载柳公权《谢惠笔帖》云："近蒙寄笔，深荷远情。虽毫管甚佳，而出锋太短，伤于劲硬。所要优柔，出锋须长，择毫须细。管不在大，副切须齐。副齐则波磔有冯，管小则运动省力，毛细则点画无失，锋长则洪润自由。"所以说唐前笔制相对稳定，执笔稍侧，多用单苞。唐宋之际，既是笔制的转换期，又是书风的变革期。从晋到唐前笔制相对稳定，执笔稍侧，多用单苞。（图二〇，唐人单勾执笔图。）这样写出的点画，中侧转换丰富而强烈，如一些使转的点画，最粗的地方往往在点画的中下部，这样从整体上看，字的重心稍低，显得古拙。以前古人讲某某字有隶意，其实并不是说某字带有隶书用笔或隶书的点画，而是指像隶书一样重心低。所以晚唐开始，字的重心慢慢升高，因为五指共执笔的方式改变了。韩方明《授笔要说》云："夫书之妙在于执管，既以双指苞管，亦当五指共执，其要实指虚掌，钩擫讦送，亦曰抵送，以备口传手授之说也。世俗皆以单指苞之，则力不足而无神气，每作一点画，虽有解法，亦当使用不成。曰平腕双苞，虚掌实指，妙

无所加也。

可见，晚唐执笔法虽然双苞单苞并用，但已是以双苞为主了。区别在于双苞增加了抵送，也就是钩距之力，挑剔笔法由此产生，因为执笔趋正已是事实，增强了运指而削弱了运腕。史书上并没有明确说柳公权是单苞还是双苞，但执笔趋正，而且钩距之处频繁而有力，双苞的可能性很大。所以，米芾《海岳名言》说：『柳公权师欧，不及远甚，而为丑怪恶札之祖。自柳世始有俗书。』并以刷字加强用笔使转为调整。宋四家中唯独苏轼单苞斜执笔，重运腕，字重心低，有古意，但在当时已属另类了。所以，东坡只能以『吾虽不善书，晓书莫如我』这样的话自遣了。

所以，智永当时的执笔姿势应为单苞斜执，用笔以运腕使转为主，以成棱侧之势。棱侧即指笔锋的各个面都能得到充分地运用，使点画阴阳虚实的转换变得丰富而多端。这在楷书中体现得尤为充分，所以，米芾《海岳名言》云：『智永临《集千文》，秀润圆劲，八面具备，有真迹。』又云：『字之八面，唯尚真楷见之，大小各自有分。智永有八面，已少钟法。丁道护、欧、虞笔始匀，古法亡矣。』『八面』指用笔方向多，即二王笔法，变化多端，规律性不强。而智永之后的书家用笔变化相对少，规律性增加。这种变化不单指用笔，也指结构。而结构是由用笔生发出来的，用笔的丰富变化往往生发出多姿多彩的结构。

从某种意义上来说，智永是王羲之真草笔法的忠实整理者，其成果就是《真草千字文》。

宋人所见二王真迹已少，智永《真草千字文》流传相对多一点，学二王由智永入门无疑是比较好的选择。所以，宋人对智永《真草千字文》都比较重视，如苏轼《跋叶致远所藏永禅师〈千文〉》云：『永禅师欲存王氏典刑，以为百家法祖，故举用旧法，非不能出新意求变态也，然其意已逸于绳墨之外矣。云下欧、虞，殆非至论。若复疑其

图二一

临放者，又在此论下矣。』如赵构《翰墨志》云：『智永禅师，逸少七代孙，克嗣家法。居永欣寺阁三十年，临逸少《真草千文》，择八百本，散在浙东。后并《禊帖》传弟子辩才，唐太宗三召，恩赐甚厚，求《禊帖》终不与。善保家传，亦可重也。余得其《千文》才，唐太宗三召，恩赐甚厚，求《禊帖》终不与。善保家传，亦可重也。余得其《千文》藏之。』智永写《真草千字文》分赠江南各寺，主要目的是给和尚抄经提供练习书法的范本。我们在唐人写经中能看到许多纯用小草写的佛经，想必是得自智永所传吧？赵构也曾拟智永之意，写过《真草嵇康养生论》（图二一）。

如何学习智永的《真草千字文》

学习智永《真草千字文》楷书部分，我们可以参考的书法作品有：郴州西晋简（图二二），王羲之《兰亭序》（冯摹本，图二二三），王羲之《平安帖》（图二四），何如帖》（图二五），王徽之《新月帖》（图二六），王羲之《远宦帖》（图二七），顾恺之《女史箴图》题字（唐摹本，图二八），褚遂良临王献之《飞鸟帖》（图二九），谢灵运《石门新营诗刻》（图三〇），《梁桂阳国太妃墓志铭》（图三一），贝义渊《始兴王萧憺碑》（梁普通三年（522），梁天监十八年（519）《摩诃摩耶经》，陈至德四年（584）刘岱墓志铭》（图三二），戴萌桐书《出家人受菩萨戒法》（图三三），隋《启法寺碑》（图三四）等。为了说明智永和王羲之之笔法是一脉相承的，笔者选取了王羲之《兰亭序》（冯摹本）、王羲之的尺牍、王徽之《新月帖》和智永《真书千字文》中相同的单字进行了对比，虽然王羲之之作品都为行书，但在用笔上与智永《真书千字文》有诸多相近之处。（见后文『与王羲之《兰亭序》及尺牍对比』『与王徽之《新月帖》对比』。）比如，它们都是笔势连绵，体势相近，重心偏低。用笔多露锋起笔，顺逆转化分明而强劲，发挥到极致。这里选取的是王羲之、王徽之的行书单字，虽然存在楷书和行书在结构上的差别，但在用笔的顺逆转化上并无大的区别。

学习智永《真草千字文》草书部分，我们可以参考的书法作品有：马圈湾汉简（图三七），陆机《平复帖》（图三八），王羲之《远宦帖》（图三九），《初月帖》（图四〇），楼兰残纸（图四一），楼兰残简（图四二），隋人临索靖《出师颂》（图四三，

图二一

图二二

图二三

永和九年歲在癸丑暮春之初會
于會稽山陰之蘭亭脩禊事
也羣賢畢至少長咸集此地
有崇山峻領茂林脩竹又有清流激
湍映帶左右引以為流觴曲水
列坐其次雖無絲竹管弦之
盛一觴一詠亦足以暢敘幽情
是日也天朗氣清惠風和暢仰
觀宇宙之大俯察品類之盛
所以遊目騁懷足以極視聽之
娛信可樂也夫人之相與俯仰

图二四

图二五

图二六

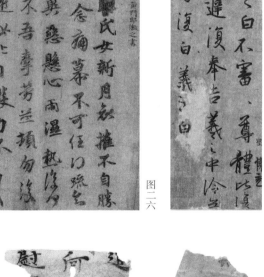

图二七

图二八

图二九

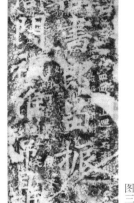

图三〇

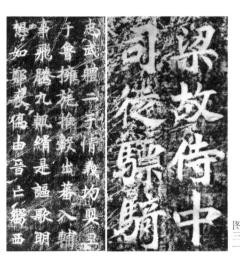

图三一

梁故侍中
司徒驃騎

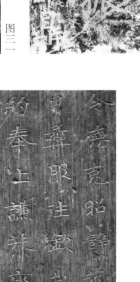

图三二

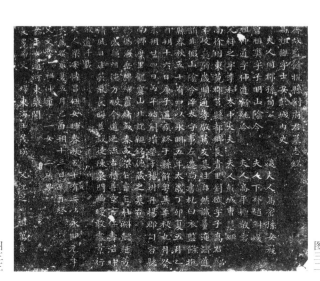

图三三

略說罪相九

受菩薩戒竟智者又當應略說罪相智者還
坐受者在佛像前向智者胡跪智者告言法
弟住律儀戒菩薩有十波羅夷處法
菩薩若自教人教方便讚嘆教見作隨喜
乃至呪教教業教法教自教緣乃至一切有
命者不得故教是菩薩應起常住慈悲心孝
順心方便救護而自恣心快意教生是菩薩

图三四

尒時世尊說此偈已與毋辭別下蹋寶階大
梵天王執蓋隨從糴提洹因及四天王侍立
左右无量天龍忿又乾闥婆阿脩羅迦樓羅
緊那羅摩睺羅伽人及非人比丘比丘尼優婆
塞優婆夷并餘種種雜鬼神前後圍繞
克寒虛空作天伎樂歌唄讚嘆燒名香散
諸妙花滿從來下遶閻浮提時閻浮提諸國
王苐波斯匿王優陀延王頻婆娑羅王勿陁

图三五

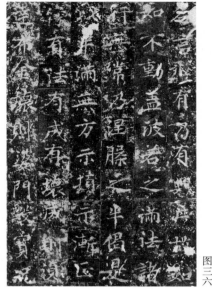

图三六

图三七

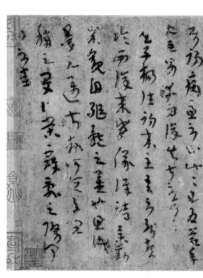

图三八

图三九

图四〇

图四一

图四二

图四三

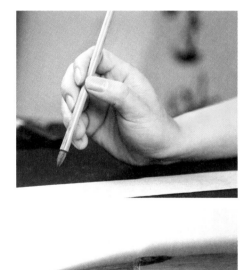

图四四

图四五

图四六

图四七

后的关键作品。如米芾云：『孙过庭草书《书谱》，其有右军法。作字落脚差近前而直，

的意义就非同一般了，它上承羲之笔法，下开唐人草法（如孙过庭《书谱》），是承前启

孙过庭《书谱》（图四四），唐人书《因明入正理论后疏》（图四五）等。由于王羲之没

有真迹流传，即使下真迹一等的唐摹本，与真迹之间毕竟也是有差异的。所以，智永此作

此乃过庭法。凡世称右军书，有此等字，皆孙笔也。凡唐草得二王法，无出其右。』可使
我们明了草书笔法演变的前后脉络，所以，笔者选取了王羲之的尺牍、智永《草书千字文》
和孙过庭《书谱》中相同的单字进行了对比。（见后文『与王羲之草书尺牍、孙过庭《书
谱》单字对比。）关于草书用笔，王羲之《题卫夫人〈笔阵图〉后》云：『须缓前急后，
字体形势，状如龙蛇，相钩连不断，仍须棱侧起伏，用笔亦不得使齐平大小一等。』虞世
南《笔髓论·释草》云：『草即纵心奔放，覆腕转蹙，悬管聚锋，柔毫外拓，左为外，右
为内，起伏连卷，收揽吐纳，内转藏锋也。』孙过庭《书谱》云：『翰不虚动，下必有由。
一画之间，变起伏于峰杪；一点之内，殊衄挫于豪芒。』以及米芾《海岳名言》中的『臣
书刷字』，其实就是不同时代对草书笔法的诠释，虽然语句不同，但用笔精髓还是一脉相
承的。就是斜侧执笔，露锋起笔，使转刷掠，顺逆转化，将笔锋的弹性发挥到极致，以形
成强烈的用笔节奏，使书家的情绪通过这种有节奏的用笔而得以尽情宣泄，物我融合而至
于天人之际。

前面我们探讨了晋唐的执笔特点，就是低案单苞斜执笔，现在大家不可能再回到晋唐
的生活方式，但又要尽量避免清中期以来大量使用羊毫所形成的五指正锋，食指高勾的僵
硬执笔法，那只能做一个折中，即五指指尖斜执笔，笔管与纸面呈70度，执笔宜紧，便于
运腕为要。（图四六）晋唐多用兔毫，工艺相对简单，且工艺复杂，锋劲腰强，现在的硬毫主要
是狼毫，且弹性不如兔毫，工艺相对简单许多，这也是没有办法的事，只能尽量选尖、齐、
圆、健、无杂毫的笔。（图四七）至于纸，选光洁细腻，几乎不渗化的手工纸。墨，如果
有好砚、好墨锭，那自然是亲自磨墨最好不过，磨墨的过程本身也是一种不错的体验。

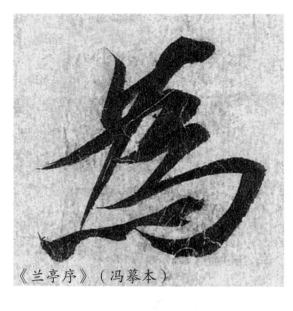

《兰亭序》（冯摹本）

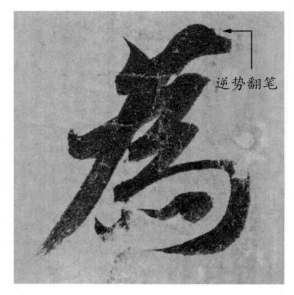

逆势翻笔

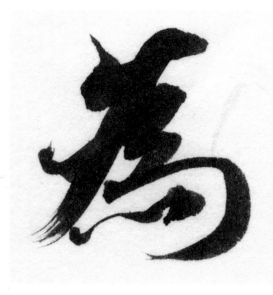

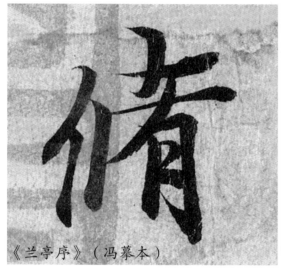

《兰亭序》（冯摹本）

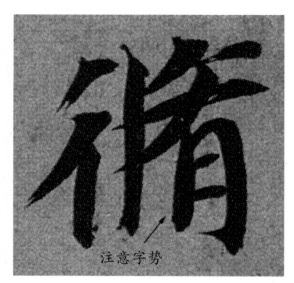

注意字势

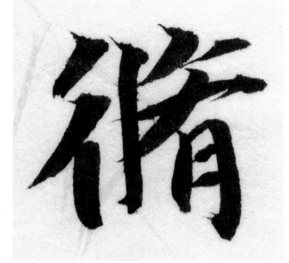

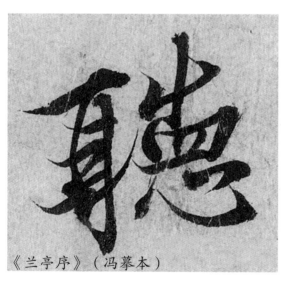

《兰亭序》（冯摹本）

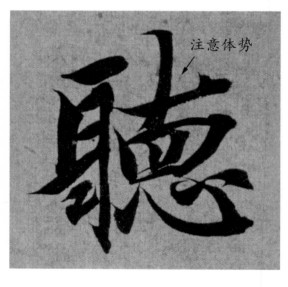

注意体势

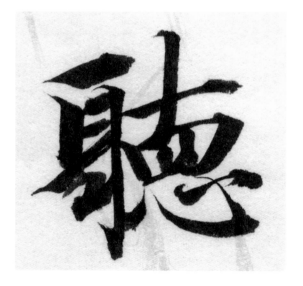

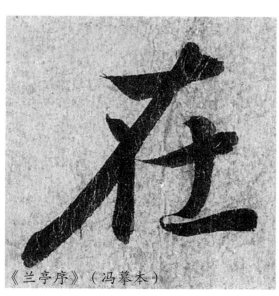

《兰亭序》（冯摹本）

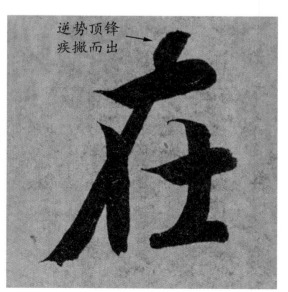

逆势顶锋
疾撇而出

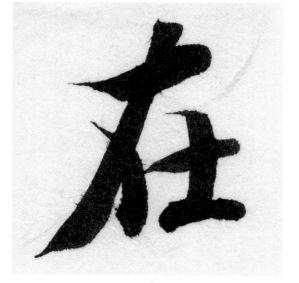

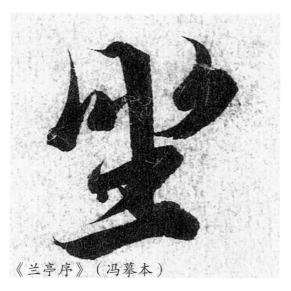

《兰亭序》（冯摹本）

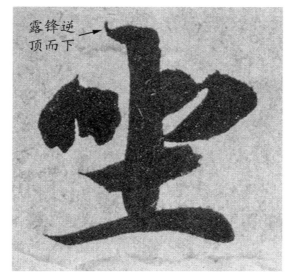

露锋逆
顶而下

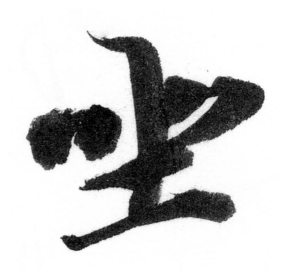

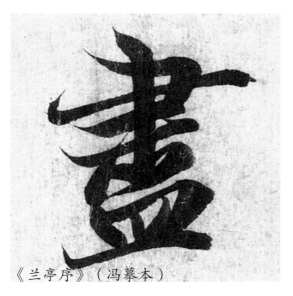

《兰亭序》（冯摹本）

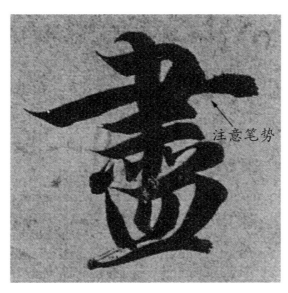

注意笔势

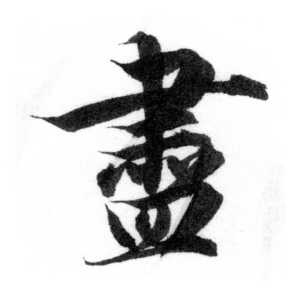

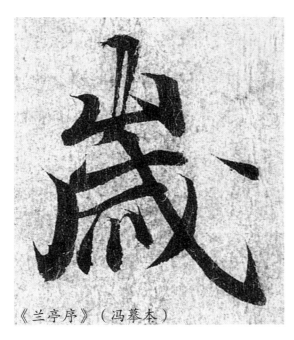

《兰亭序》（冯摹本）

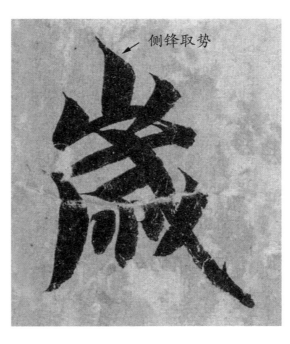

侧锋取势

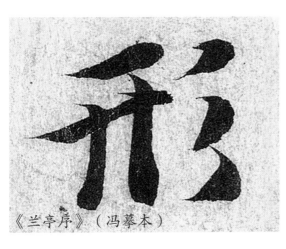

《兰亭序》（冯摹本）

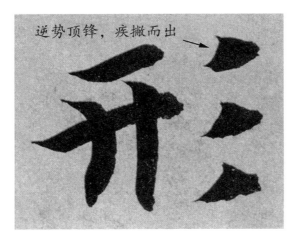

逆势顶锋，疾撇而出

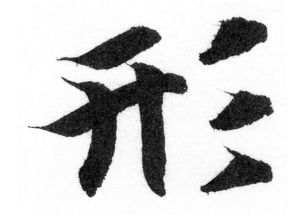

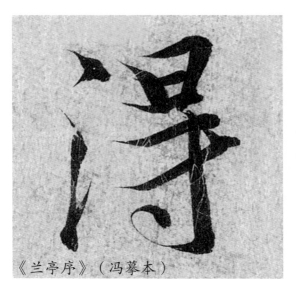

《兰亭序》（冯摹本）

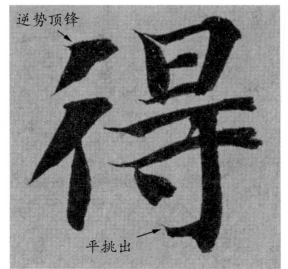

逆势顶锋

平挑出

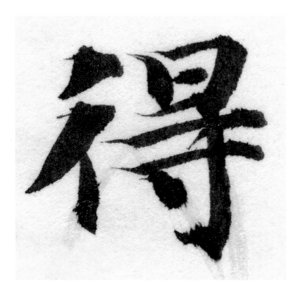

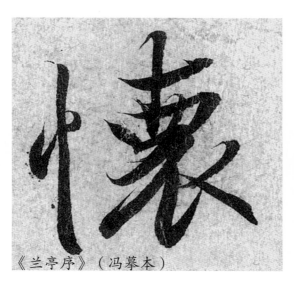

《兰亭序》（冯摹本）

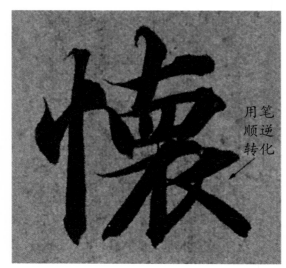

用笔顺逆转化

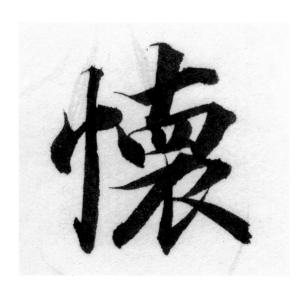

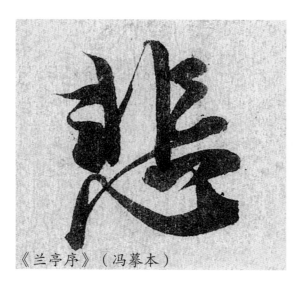

《兰亭序》（冯摹本）

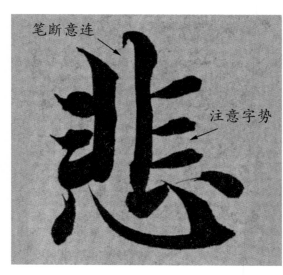

笔断意连

注意字势

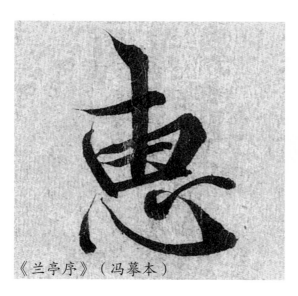

《兰亭序》（冯摹本）

逆势顶锋

笔势映带

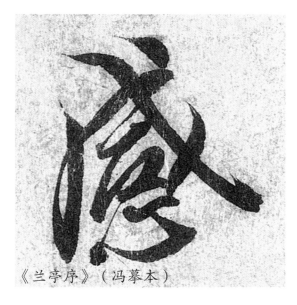

《兰亭序》（冯摹本）

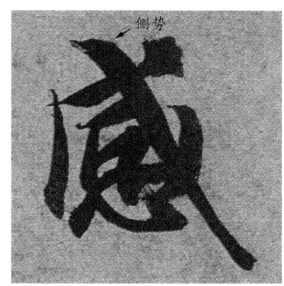

侧势

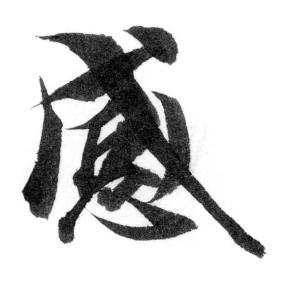

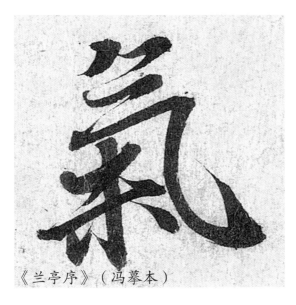

《兰亭序》（冯摹本）

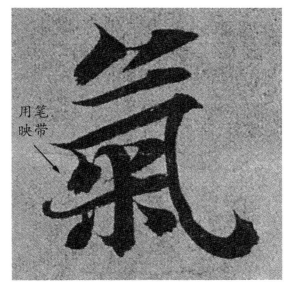

用笔映带

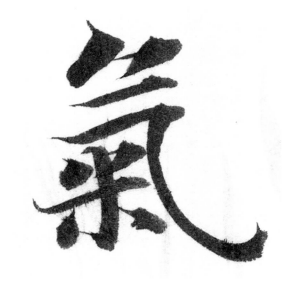

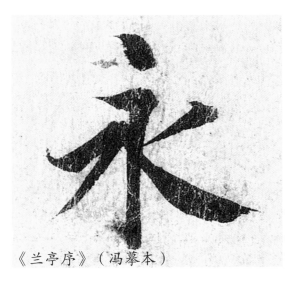

《兰亭序》（冯摹本）

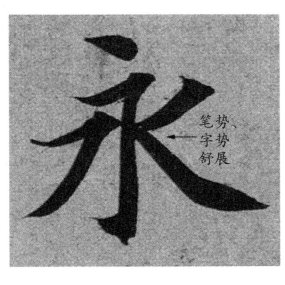

侧势

笔势、字势舒展

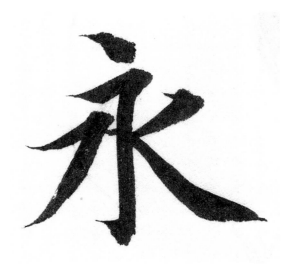

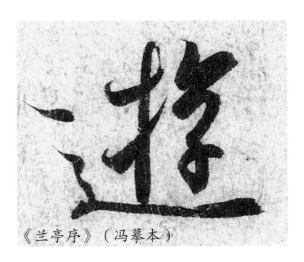

《兰亭序》（冯摹本）

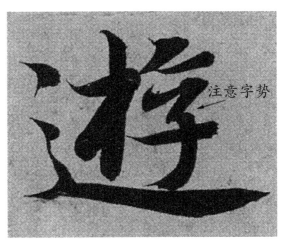

注意字势

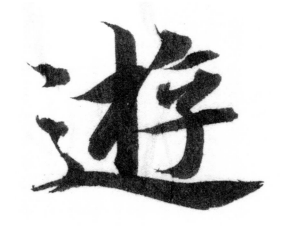

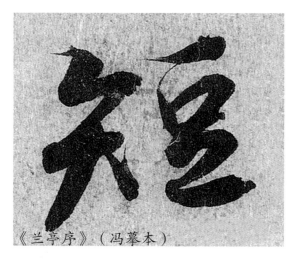

《兰亭序》（冯摹本）

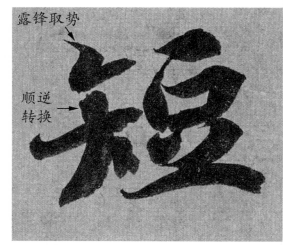

露锋取势

顺逆
转换

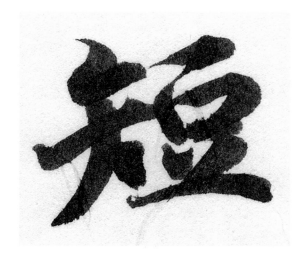

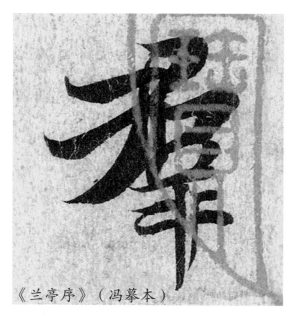

《兰亭序》（冯摹本）

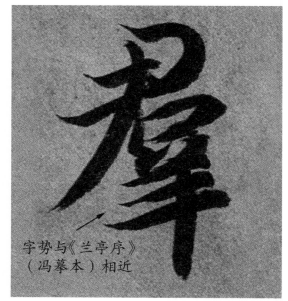

字势与《兰亭序》
（冯摹本）相近

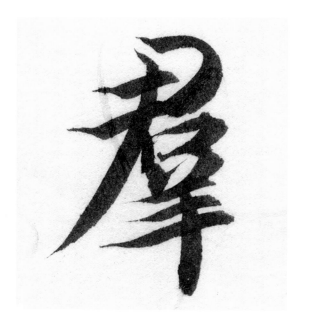

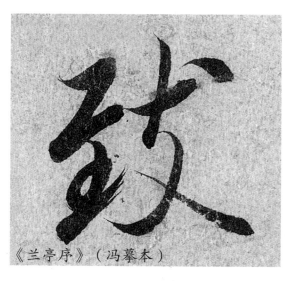

《兰亭序》（冯摹本）

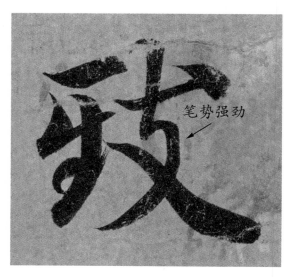

笔势强劲

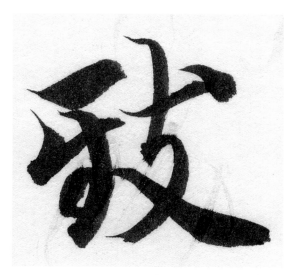

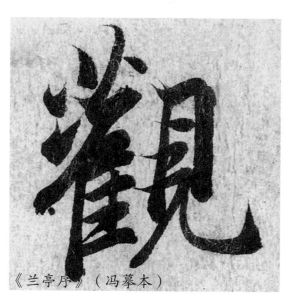

《兰亭序》（冯摹本）

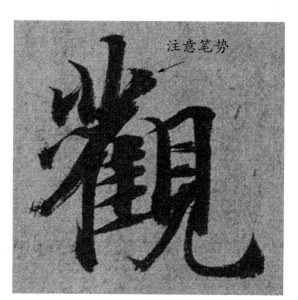

注意笔势

露锋取势

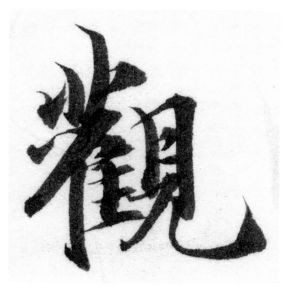

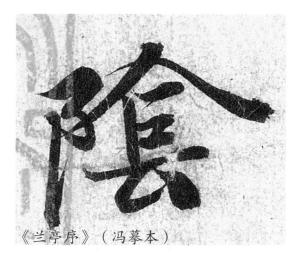

《兰亭序》（冯摹本）

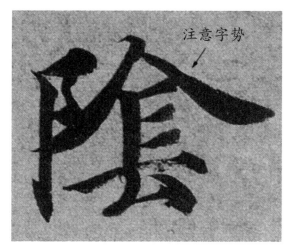

露锋取势　注意字势

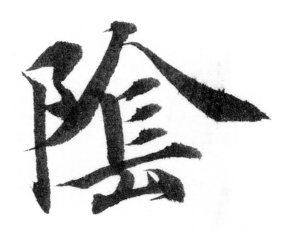

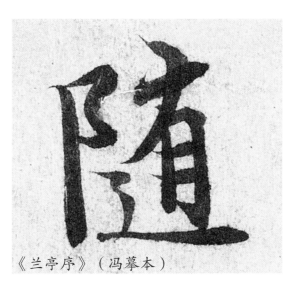

《兰亭序》（冯摹本）

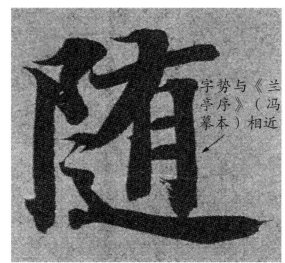

字势与《兰亭序》（冯摹本）相近

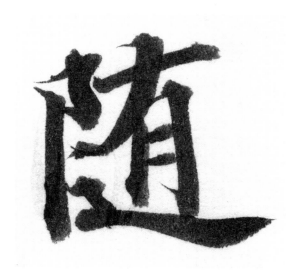

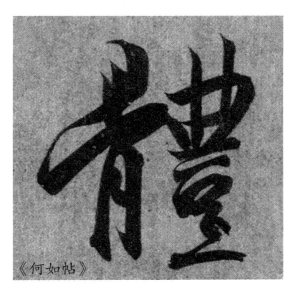

《何如帖》

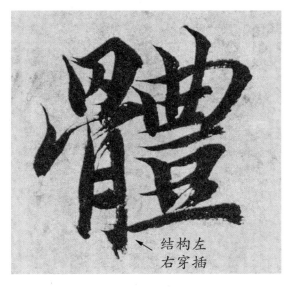

结构左右穿插

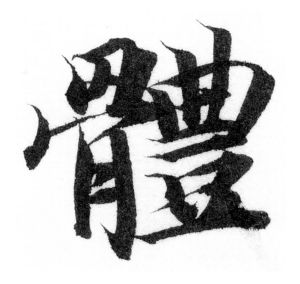

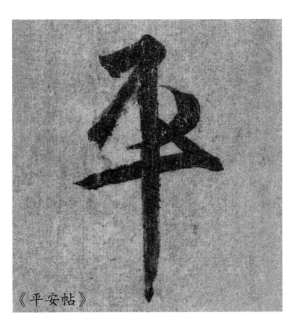

《平安帖》

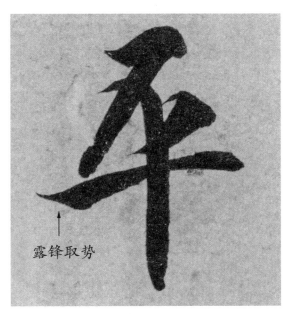

露锋取势

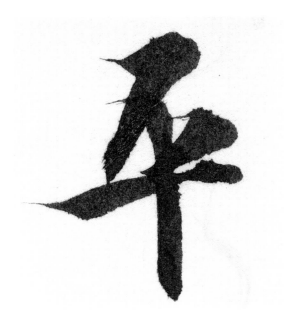

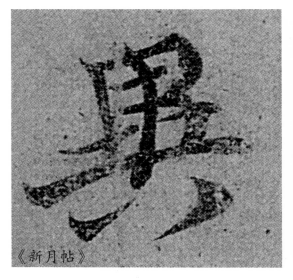

《新月帖》

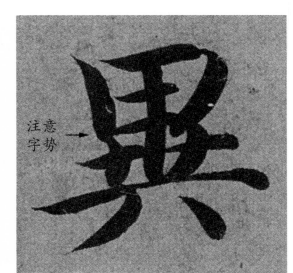

注意字势

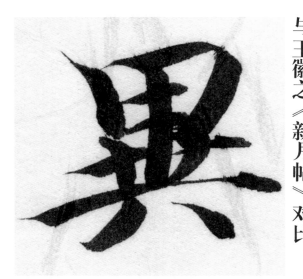

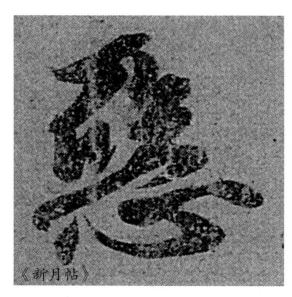

《新月帖》

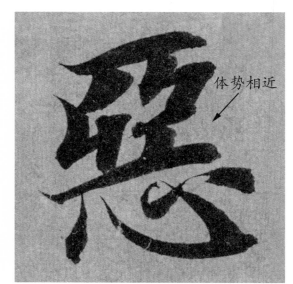

体势相近

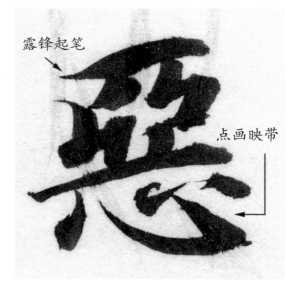

露锋起笔

点画映带

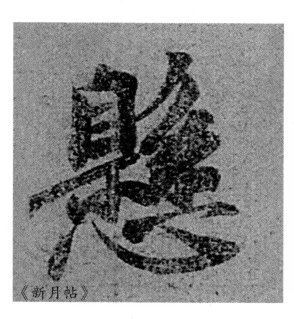

《新月帖》

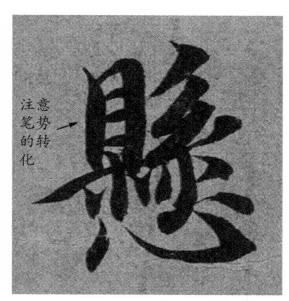

注意笔的转化势

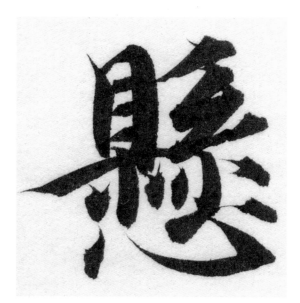

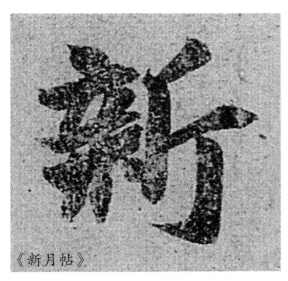

《新月帖》

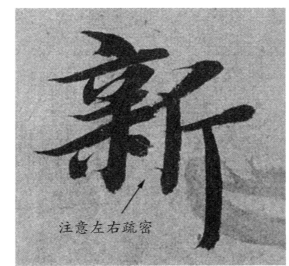

注意左右疏密

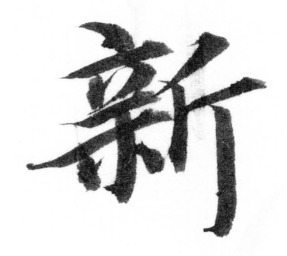

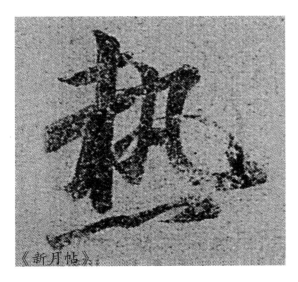

《新月帖》

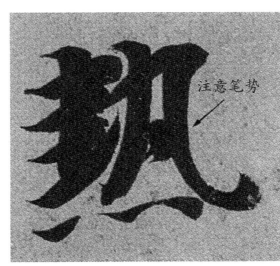

注意笔势

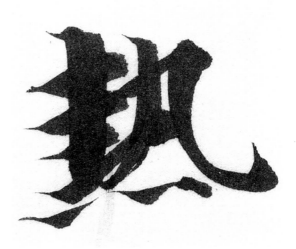

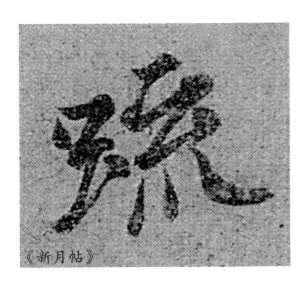

《新月帖》

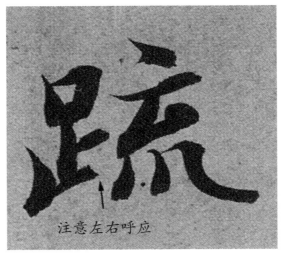

注意左右呼应

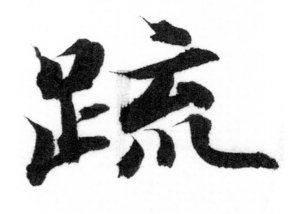

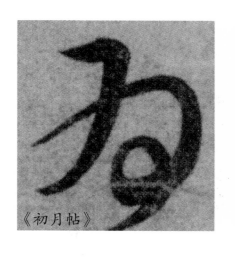
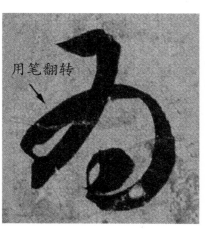
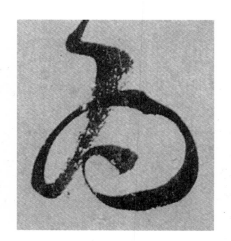
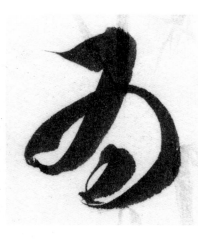

《初月帖》 　用笔翻转

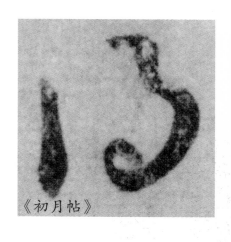
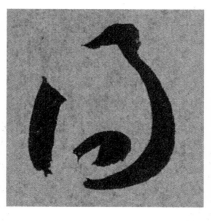

《初月帖》

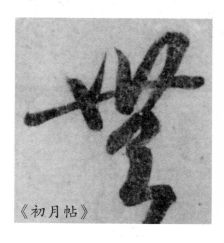

《初月帖》 　用笔翻转　注意笔势

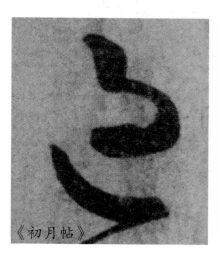

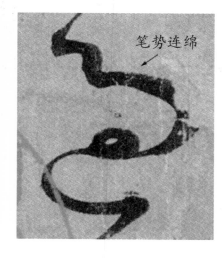
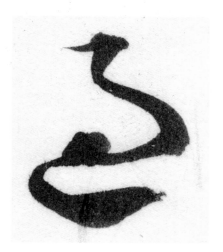

《初月帖》 　笔势连绵

与王羲之草书尺牍、孙过庭《书谱》单字对比

一八

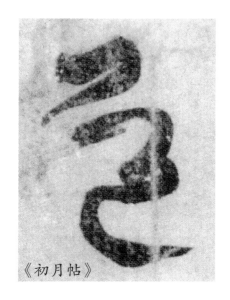
《初月帖》

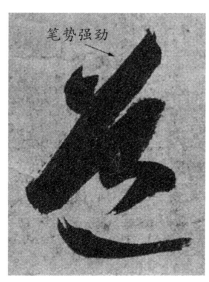
笔势强劲

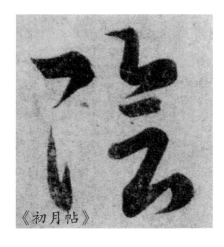
《初月帖》

左右呼应

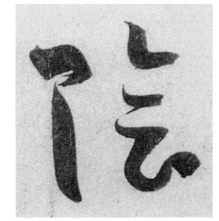

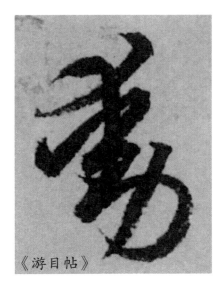
《游目帖》

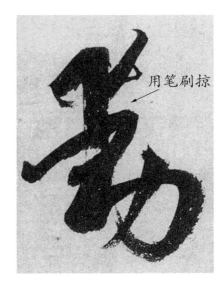
用笔刷掠

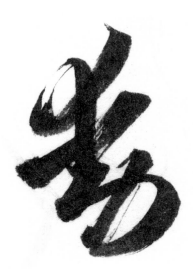

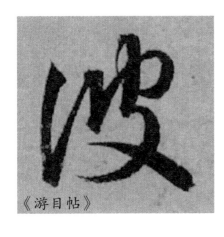
《游目帖》

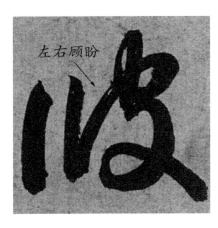
左右顾盼

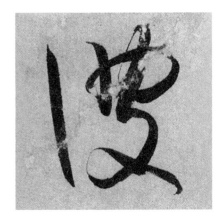

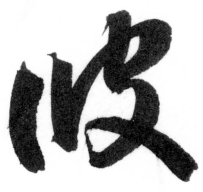

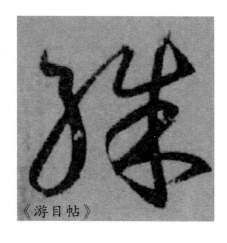

《游目帖》

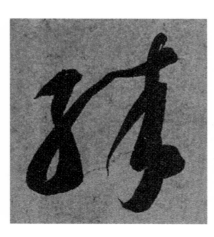

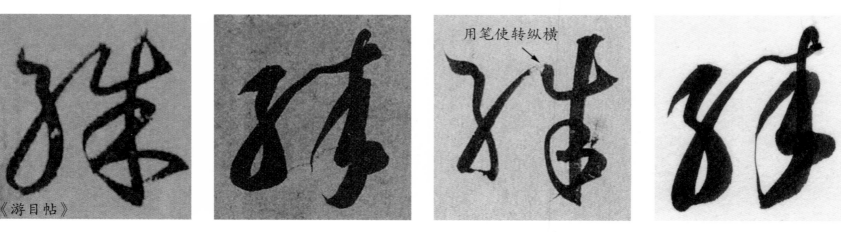

用笔使转纵横

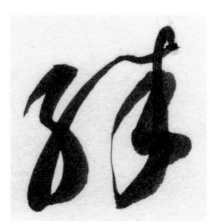

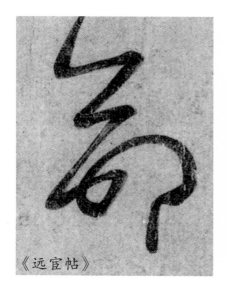

《远宦帖》

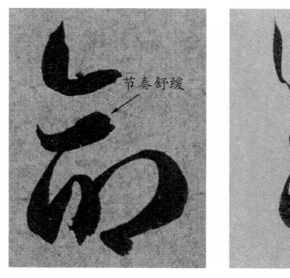

节奏舒缓

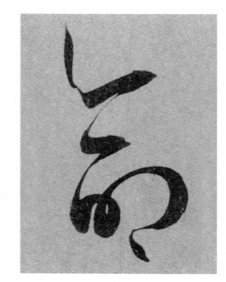

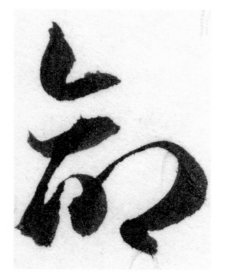

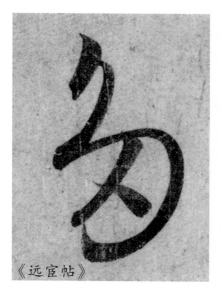

《远宦帖》

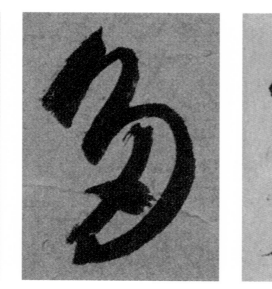

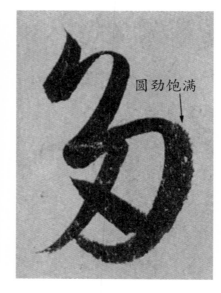

圆劲饱满

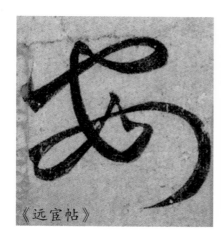

《远宦帖》

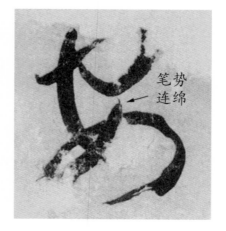

笔势
连绵

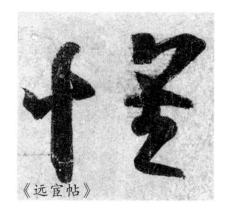
《远宦帖》

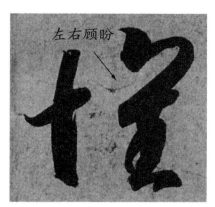
左右顾盼

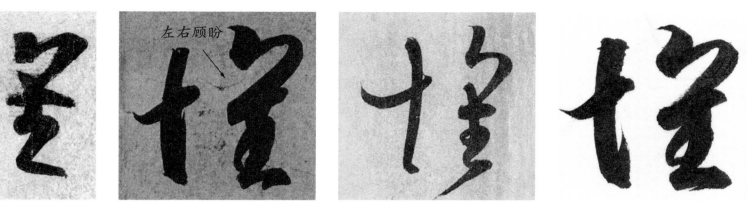

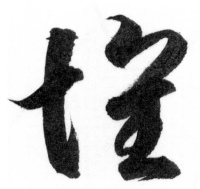

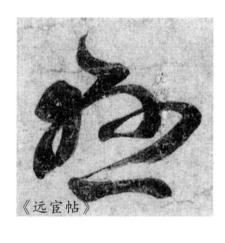
《远宦帖》

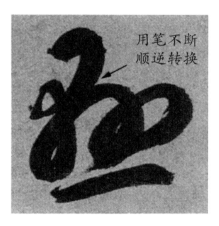
用笔不断
顺逆转换

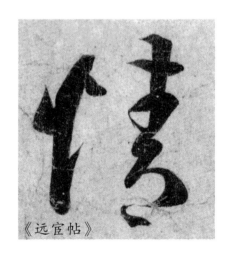
《远宦帖》

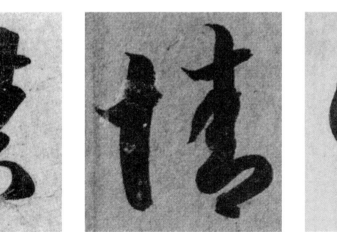
左右顾盼

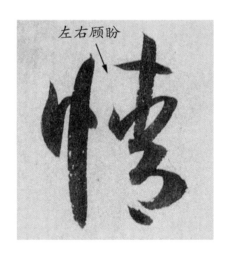

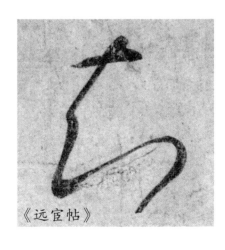
《远宦帖》

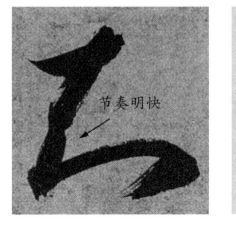
节奏明快

二二

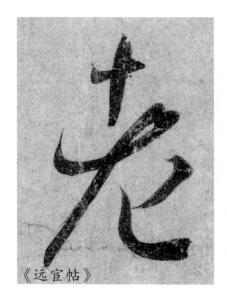

《远宦帖》

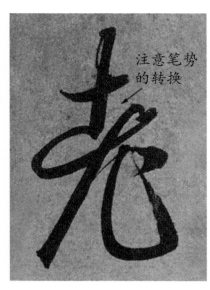

注意笔势的转换

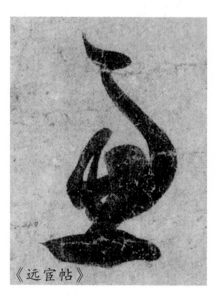

《远宦帖》

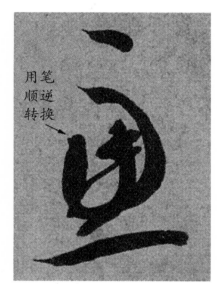

用笔逆转换

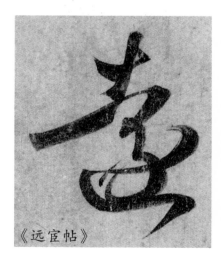

《远宦帖》

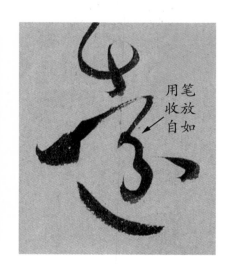

用笔收放自如

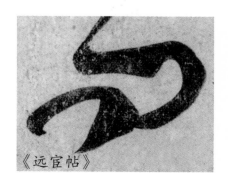

《远宦帖》

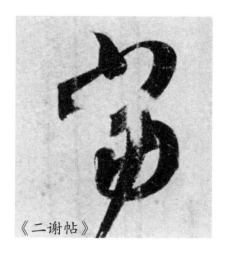

《二谢帖》

笔势强劲

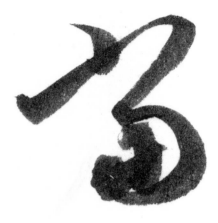

《丧乱帖》

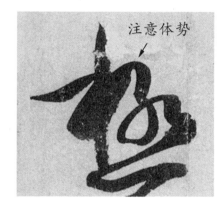

注意体势

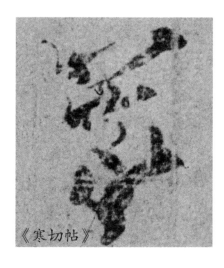

《寒切帖》

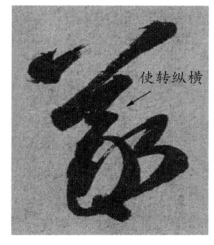

使转纵横

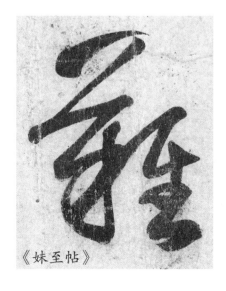

《妹至帖》

笔势连绵

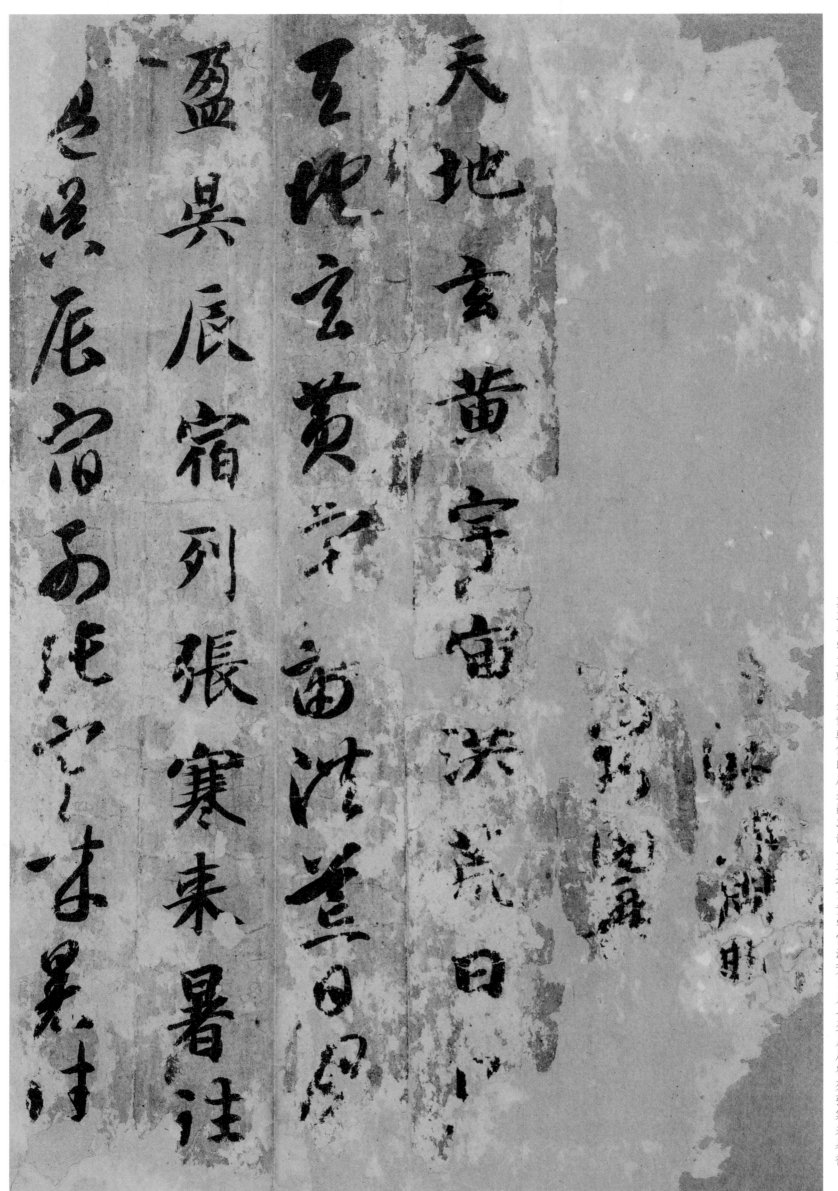

真草千字文 敕員外散騎侍郎周興嗣次韻

其草子字文 勅爰分數諧傍約周興嗣次韻

天地玄黄宇宙洪荒日月

天地玄黄宇宙洪荒日月

盈昃辰宿列張寒来暑往

盈昃辰宿而张云々昔注

秋收冬藏閏餘成歲律召
調陽雲騰致雨露結為霜
金生麗水玉出崑崗劍號
巨闕

秋收冬藏　閏餘成歲　律呂調陽

雲騰致雨　露結爲霜

金生麗水　玉出崑崗

劍號巨闕　珠稱夜光

巨闕珠稱夜光菓珍李柰

菓珍李柰菜重芥薑

海鹹河淡鱗潛

鱗潛羽翔龍師火帝

鳥官人皇

巨阙珠称夜光果珍李柰 菜重芥姜海咸河淡鳞潜 羽翔龙师火帝鸟官人皇

巨闕珠稱夜光果珍李柰

菜重芥薑海鹹河淡鱗潛

羽翔龍師火帝鳥官人皇

始制文字乃服衣裳推位

讓國有虞陶唐弔民伐罪

周發殷湯坐朝問道垂拱

始制文字乃服衣裳推位讓國有虞陶唐弔民伐罪周發殷湯坐朝問道垂拱

三〇

始制文字　乃服衣裳　推位

讓國　有虞陶唐　弔民伐罪

周發殷湯　坐朝問道　垂拱

七月初四
書

平章愛育黎首臣伏戎羌

遐邇壹體率賓歸王鳴鳳

在樹白駒食場化被草木

賴及萬方蓋此身髪四大

五常恭惟鞠養豈敢毀傷

平章爱育梨首臣伏戎羌／遐迩壹体率宾归王鸣凤／在树白驹食场化被草木

平章愛育黎首臣伏戎羌遐邇壹體率賓歸王鳴鳳在樹白駒食場化被草木

赖及万方　盖此身发四大

五常　恭惟鞠养　岂敢毁伤

女慕贞絜　男效才良　知过

赖及万方盖此身发四大／五常恭惟鞠养岂敢毁伤／女慕贞絜男效才良知过

賴及萬方　蓋此身髮　四大五常　恭惟鞠養　豈敢毀傷　女慕貞絜　男效才良　知過必改　得能莫忘

必改得能莫忘罔談彼短

靡恃己長信使可覆器欲

難量墨悲絲染詩讚羔羊

必改得能莫忘罔談彼短

靡恃己長信使可覆器欲

難量墨悲絲染詩讚羔羊筆

景行維賢克念作聖德建
名立形端表正空谷傳聲
虛堂習聽禍因惡積福緣

景行維賢剋念作聖德建
名立形端表正空谷傳聲
虛堂習聽禍因惡積福緣
慈堂習聽禍因惡積福祿

善慶尺璧非寶寸陰是競

善慶尺璧非寶寸陰是競

資父事君曰嚴與敬孝當

資父事君曰嚴與敬孝當

竭力忠則盡命臨深履薄

竭力忠則盡命臨深履薄

善慶尺璧非寶寸陰是競
資父事君曰嚴與敬孝當
竭力忠則盡命臨深履薄
夙興溫凊似蘭斯馨如松
之盛川流不息淵澄取映

風興溫清似蘭斯馨如松

風興泡清似蘭斯馨如松

之盛川流不息淵澄取暎

之盛川流不息淵澄取暎

容止若思言辭安定篤初

宜念孳圉言辭安妙孳扔

似蘭斯馨　如松
之盛　川流不息　淵澄取暎
容止若思　言辭安定　篤初
慎終宜令　榮業所基

誠美慎終宜令榮業所基
味美慎終宜盞弋榮業所基
藉甚無竟學優登仕攝職
藉甚無竟學優登仕攝職
藉甚無竟學優登仕攝職
從政存以甘棠去而益詠
從政存以甘棠去而益詠

诚美慎终宜令荣业所基／藉甚无竟学优登仕摄职／从政存以甘棠去而益咏

誠美慎終宜令榮業所基
峻美其弈莫不從慕學優登仕攝職
籍甚無竟學優登仕攝職
籍古世居學恒此仕持操
從政存以甘棠去而益詠
泛政蒙以甘棠去為邑泛

樂殊貴賤禮別尊卑上和
下睦夫唱婦隨外受傅
訓入奉母儀諸姑伯叔猶子
比兒孔懷兄弟同氣連枝交友
投分切磨箴規仁慈隱惻造次
弗離節義廉退顛沛匪虧

樂殊貴賤禮別尊卑上和

下睦夫唱婦隨外受傅訓

入奉母儀諸姑伯叔猶子

比兒孔懷兄弟同氣連枝

交友投分切磨箴規

比兒孔懷兄弟同氣連枝
以兄孔懷兄弟同氣連枝
交友投分切磨箴規仁慈
交友投分切磨箴規仁慈
隱惻造次弗離節義廉退
隱惻造次弗離

此覩孔懷兄弟同氣連枝

牧兜孔惶兄東同氣連枝

交友投分切磨藏規仁慈

复发投分切磨義叽仁慈

隱惻造次弗離節義廉退

隨煬造汐弗辭若義廬匿

顛沛匪亏性静情逸心動

神疲守真志満逐物意移

神疲守真志満逐物意移

堅持雅操好爵自縻都邑

堅持雅操好爵自縻都邑

颠沛匪亏性静情逸心动｜神疲守真志满逐物意移｜坚持雅操好爵自縻都邑

顛沛匪虧　性静情逸　心動

性静情逸　一

神疲守真志滿逐物意移

神疲守其先生海逐物之病

堅持雅操好爵自縻都邑

堅持雅操好番

六月
廿七日
廉芳

五一

華夏東西二京背芒面洛

華夏東西二京背芒面洛

浮渭據涇宮殿磐鬱樓觀

浮渭據涇宮殿磐鬱樓觀

飛驚圖寫禽獸畫彩仙靈

飛驚圖寫禽獸畫彩仙靈

華夏東西二京背邙面洛

浮渭據涇宮殿盤鬱樓觀

飛驚圖寫禽獸畫綵仙靈

丙舍傍啓甲帳對楹肆筵
設席鼓瑟吹笙升階納陛
弁轉疑星右通廣內左達

丙舍傍启甲帐对楹肆筵/设席鼓瑟吹笙升阶纳陛/弁转疑星右通广内左达

丙舍傍啓　甲帳對楹　肆筵設席　鼓瑟吹笙　升階納陛　弁轉疑星　右通廣內　左達承明

承明既集墳典六聚羣英

平明兄集賢典二聚羣英

杜稾鍾隸漆書壁經府羅

杜稾鍾隸漆書壁經府羅

將相路俠槐卿戶封八縣

將相路俠槐卿戶封八縣

承明既集墳典亦聚羣英

杜稾鍾隸漆書壁經府羅

將相路俠槐卿戶封八縣

家給千兵高冠陪輦驅轂

振纓世祿侈富車駕肥輕

策功茂實勒碑刻銘磻溪

家給千兵高冠陪輦驅轂／振纓世祿侈富車駕肥輕／策功茂實勒碑刻銘磻溪

家給千兵高冠陪輦驅轂

高冠陪輦驅轂

振纓世祿侈富車駕肥輕

振纓世祿侈富車駕肥輕

策功茂實勒碑刻銘磻溪

策功茂實勒碑刻銘磻溪

家給千兵　高冠陪輦　驅轂振纓

世祿侈富　車駕肥輕

策功茂實　勒碑刻銘

榮功茂實　實勒碑刻銘

伊尹佐時阿衡奄宅曲阜

伊尹佐時阿衡奄宅曲阜

微旦孰營桓公匡合濟弱

漆旦孰營桓公匡合濟弱

扶傾綺迴漢惠說感武丁

扶傾綺迴漢惠說感武丁

伊尹佐時阿衡奄宅曲阜

伊尹佐時阿衡奄宅曲阜

微旦孰營桓公匡合濟弱

漼旦孰營桓公匡合濟弱

扶傾綺迴漢惠說感武丁

扶傾綺迴漢惠說感武丁

俊乂密勿多士寔寧晉楚
更霸趙魏困橫假途滅虢
踐土會盟何遵約法韓弊

俊乂密勿多士寔寧晉楚

更霸趙魏困橫假途滅虢

踐土會盟何遵約法韓弊

煩刑起翦頗牧用軍最精

宣威沙漠馳譽丹青

烦刑起翦颇牧用军最精

宣威沙漠驰誉丹青九州

禹迹百郡秦并嶽宗恒岱

煩刑起翦頗牧用軍宷精

宣威沙漠馳譽丹青九州

妃畜然牧用軍宷精

宣威沙漠馳譽丹青九如

禹跡百郡秦并嶽宗恒岱

為論百弱素發宗恒感

禪主云亭鴈門紫塞雞田

禪主云亭鴈門紫塞雞田

赤城昆池碣石鉅野洞庭

赤城昆池碣石鉅野洞庭

曠遠緜邈巖岫杳冥治本

曠遠緜邈巖岫杳冥治本

禪主云亭　鴈門紫塞　雞田赤城　昆池碣石　鉅野洞庭　曠遠綿邈　巖岫杳冥　治本於農　務茲稼穡　俶載南畝

於農務茲稼穡俶載南畝

我藝黍稷稅熟貢新勸賞

黜陟孟軻敦素史魚秉直

於農務茲稼穡　俶載南畝　我藝黍稷　稅熟貢新　勸賞黜陟　孟軻敦素　史魚秉直

庶几中庸劳谦敕聆音／察理鉴貌辩色贻厥嘉猷／勉其祗植省躬讥诫宠增

庶幾中庸勞謙謹敕聆音

察理鑑貌辯色貽厥嘉猷

勉其祗植省躬譏誡寵增

庶幾中庸勞謙謹勅聆音

庶萃中庸勞漁泊勃惢音

察理鑑貌辨色貽厥嘉獻

察理鑑貌辨色貽厥嘉猷

勉其祗植省躬譏誡寵增

勉王祖植出汋陟咸寵增

抗極殆辱近恥林皋幸即
兩疏見機解組誰逼索居
閑處沉默寂寥求古尋論

抗极殆辱近耻林皋幸即／两疏见机解组谁逼索居／闲处沉默寂寥求古寻论

抗極殆辱近恥林皋幸即
兩疏見機解組誰逼索居
閒處沈默寂寥求古尋論
散慮逍遙欣奏累遣慼謝
歡招渠荷的歷園莽抽條

散慮逍遙欣奏累遣慼謝
歡招渠荷的歷園莽抽條
枇杷晚翠梧桐早凋陳根

散慮逍遙欣奏累遣慼謝／歡招渠荷的歷園莽抽條／枇杷晚翠梧桐早凋陳根

散慮逍遙　欣奏累遣　慼謝

歡招　渠荷的歷　園莽抽條

枇杷晚翠　梧桐早凋　陳根

委翳　落葉飄颻

六月廿九日　陳

委翳落葉飄飄遊鵾獨運凌摩絳霄耽讀玩市寓目囊箱易輶攸畏屬耳垣墻

委翳落叶飘飘游鵾独运／凌摩绛霄耽读玩市寓目／囊箱易輶攸畏属耳垣墙

委翳落葉飄颻遊鵾獨運

盦翁葰葉飄颻遊鵾逴

凌摩絳霄耽讀翫市寓逍

凌摩絳霄沈淩戟古寅

囊葙易輶攸畏屬耳垣牆

橐弟收名在了垣牆

具膳湌飯適口充腸飽飫
烹宰飢厭糟糠親戚故舊
字寧飢厭糟糠視舊
老少異粮妾御績紡侍巾
老少異粮壽侍績紡侍巾

具膳餐饭适口充肠饱饫｜亨宰饥厌糟糠亲戚故旧｜老少异粮妾御绩纺侍巾

具膳飡飯適口充腸飽飯
烹宰飢厭糟糠親戚故舊
寧飢廄牝糧祝盛妾御績紡侍巾
享寧飢廄糟糠親戚故舊
老少異粮妾御績紡侍巾
老少異粮壽考績紡侍巾

帷房紈扇員潔銀燭煒煌
帷房紈扇員潔銀燭煒煌
畫眠夕寐藍笋象床絃歌
宜眂夕寐藍笋象床絃歌
酒讌接杯舉觴矯手頓足
泊漾搖松柔筠慟手頓足

帷房紈扇员洁银烛炜煌｜昼眠夕寐蓝笋象床弦歌｜酒宴接杯举觞矫手顿足

帷房紈扇圓潔銀燭煒煌

晝眠夕寐藍筍象床絃歌

弦歌酒讌接杯舉觴矯手頓足

悅豫且康

悦豫且康嫡後嗣續祭祀

悦豫且康嫡後嗣續祭祀

蒸嘗稽顙再拜悚懼恐惶

菜嘗稽顙再拜悚懼恐惶

牋牒簡要顧答審詳骸垢

牋牒簡要顧答審詳骸垢

悦豫且康嫡後嗣續祭祀
蒸嘗稽顙再拜悚懼恐惶
牋牒簡要顧答審詳骸垢
想浴執熱願涼驢騾犢特
駭躍超驤誅斬賊盜捕獲

想浴热热顾凉驢騾犢特

抂泷瓶热瓦凉碹湶犊捂

駃躍超驤誅斬賊盜捕獲

靫潭垤骧沸捗生逢搇役

畈亡希尉遒丸秫琴阮嘯

粄亡布討遼丸猠琶阮嘯

想浴執熱願涼驢騾犢特
駭躍超驤誅斬賊盜捕獲
叛亡布射遼丸嵇琴阮嘯
恬筆倫紙鈞巧任釣釋紛
利俗並皆佳妙毛施淑姿

恬筆倫紙鈞巧任釣釋紛利俗並皆佳妙毛施淑姿工顰研咲年矢每催羲暉

恬筆倫紙，鈞巧任釣。

釋紛利俗，並皆佳妙。

毛施淑姿，工顰妍笑。

年矢每催，羲暉朗曜。

七月初一　□□輝

朗曜旋璇懸斡晦魄環照

朗曜旋玑悬斡晦魄环照｜指薪修祜永绥吉劭矩步｜引领俯仰廊庙束带矜庄

朗曜旋璇懸斡晦魄環照

指薪循祐永綏吉劭矩步

指薪循祐永綏吉劭矩步

引領俯仰廊廟束帶矜莊

引領俯仰廊廟束帶矜莊

朗曜璇璣懸斡　晦魄環照指薪　修祜永綏吉劭　矩步引領俯仰　廊廟束帶矜莊

徘佪瞻眺孤陋寡聞愚蒙
徘佪瞻眺孤陋宜申愚蒙
等誚謂語助者焉哉乎也

俳佃瞻眺孤陋賣聞愚蒙

俳佃瞪眈孤陋宣中冤蒙

俳佃瞪眈孤祗宣中冤蒙

等諧謂語助者爲裁乎也

寸沿冯助去写者半也

辛卯七月 志飛 日課

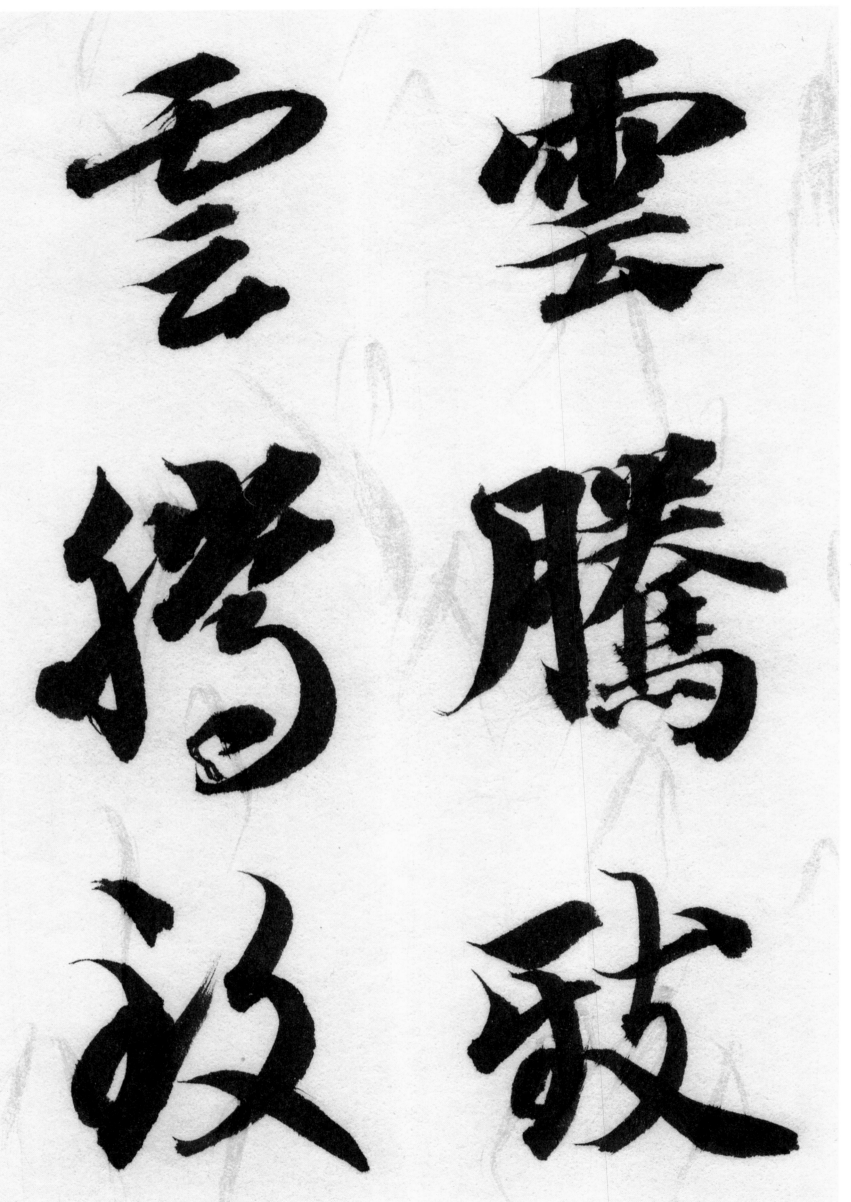

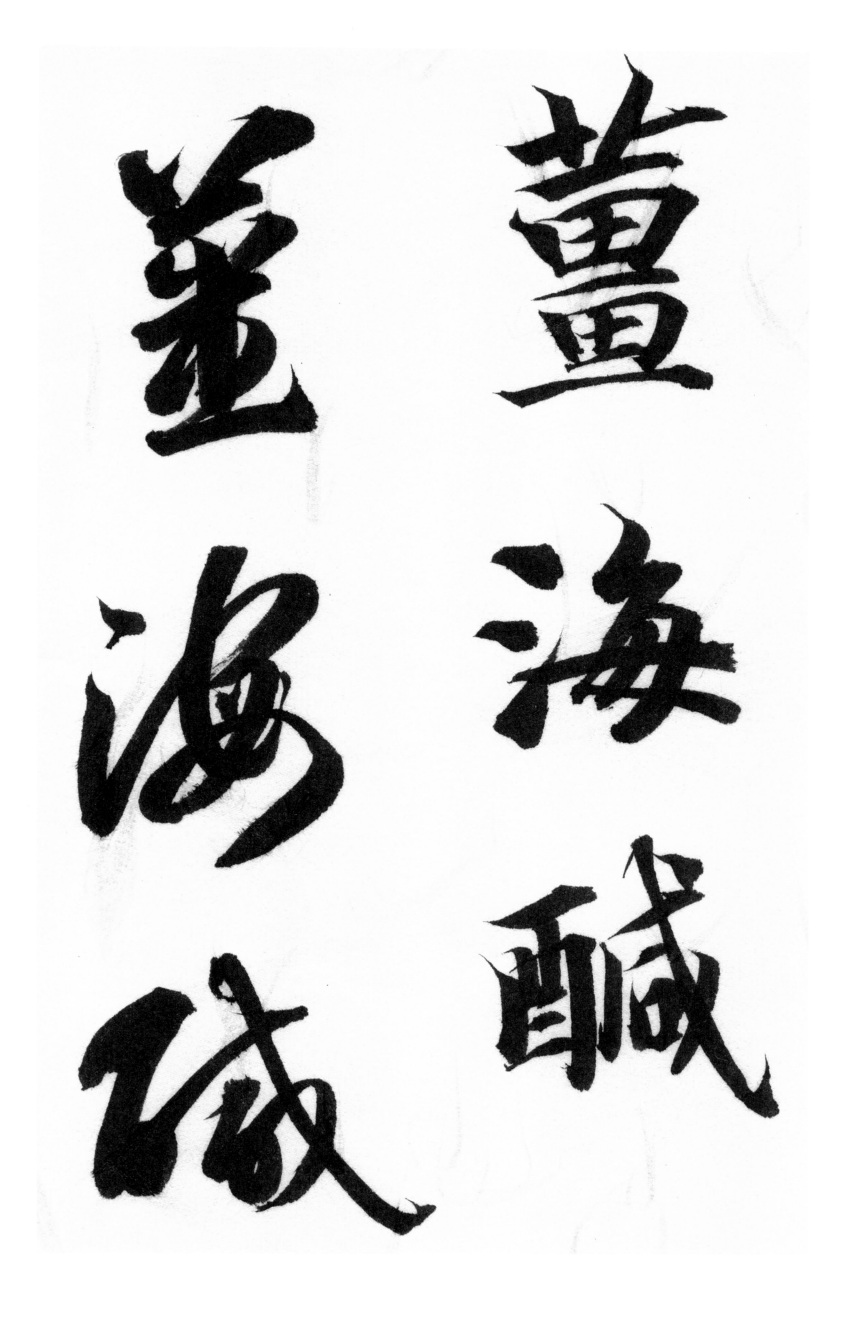

惟翰養

狂称生

唱
婦
隨

呪
如
隨

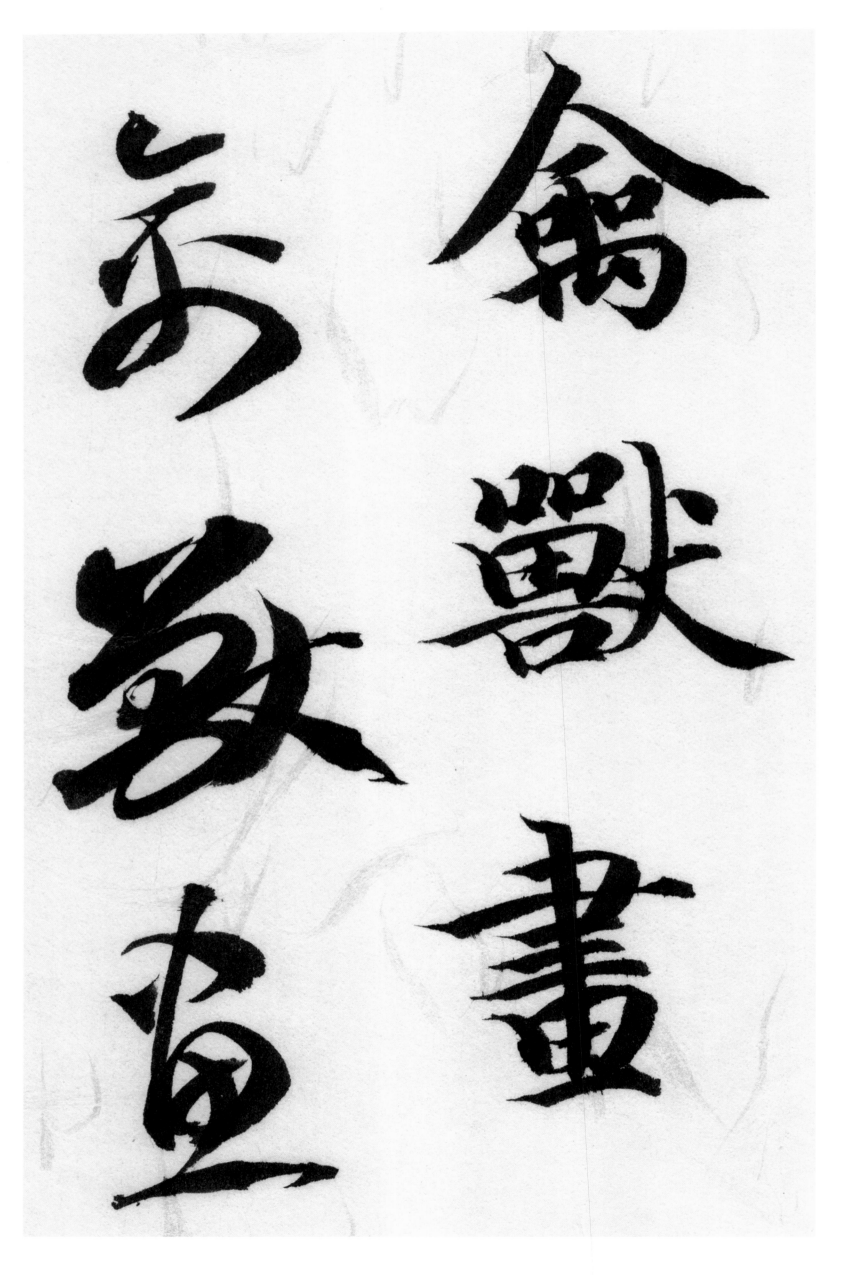

似　傾

跨　騎

回　迴

郭

遰

崇

骹

遐

巖

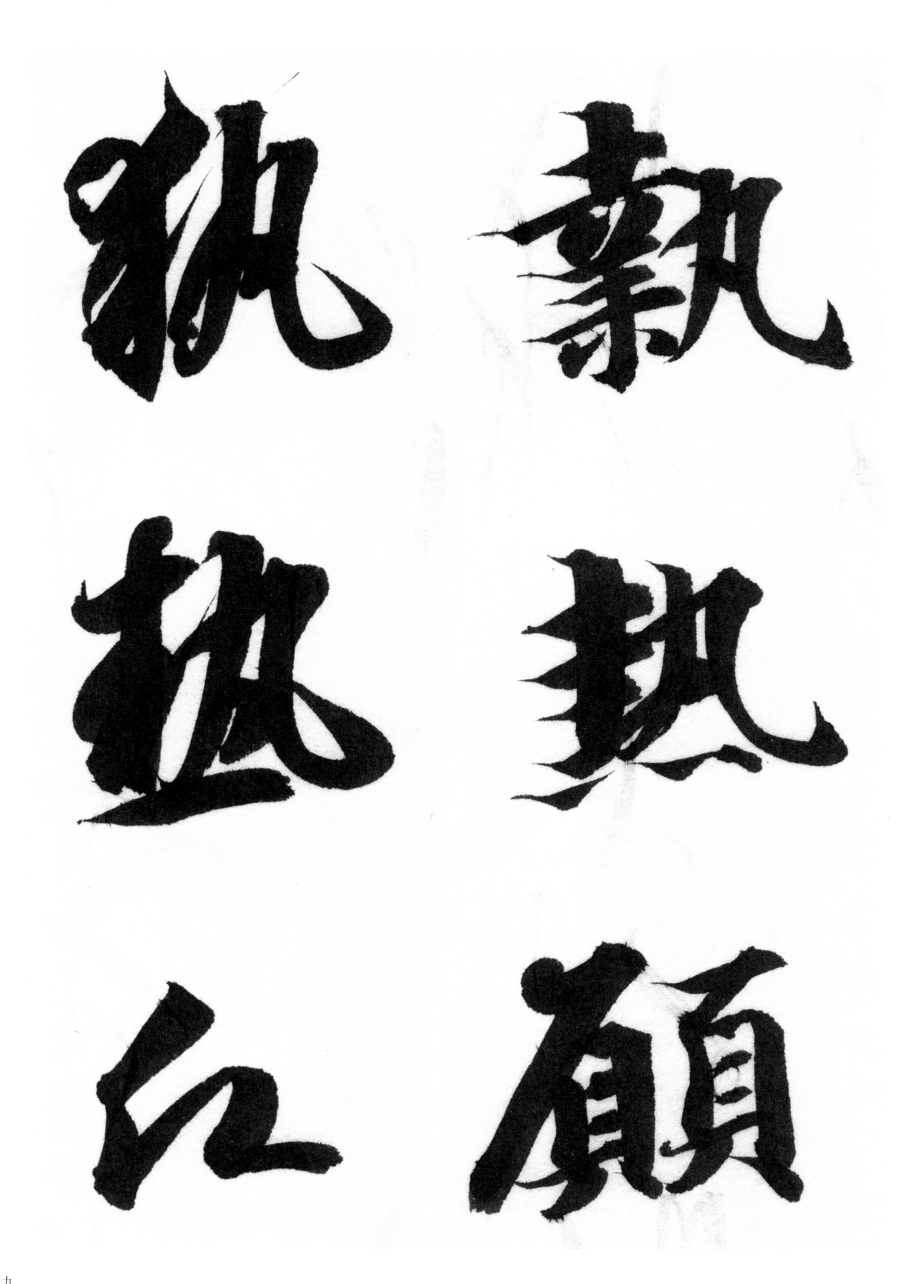